POSTCARD

POSTCARD

POSTCARD

POSTCARD

POSTCARD

POSTCARD

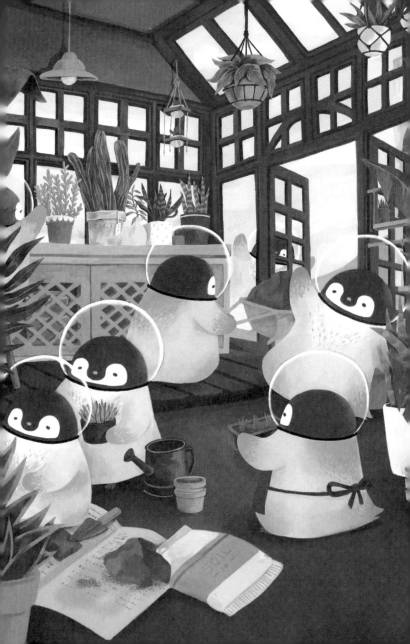

POSTCARD

POSTCARD

POSTCARD

POSTCARD

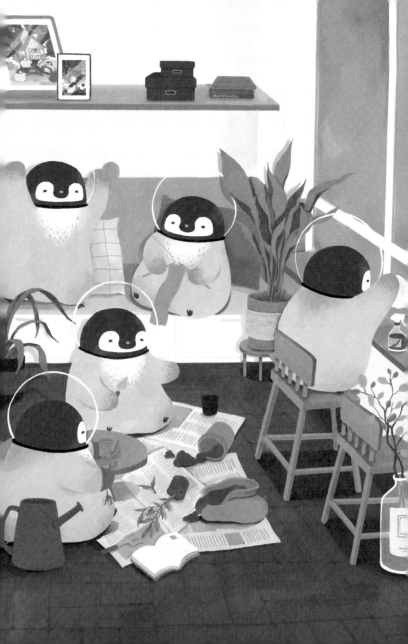

POSTCARD

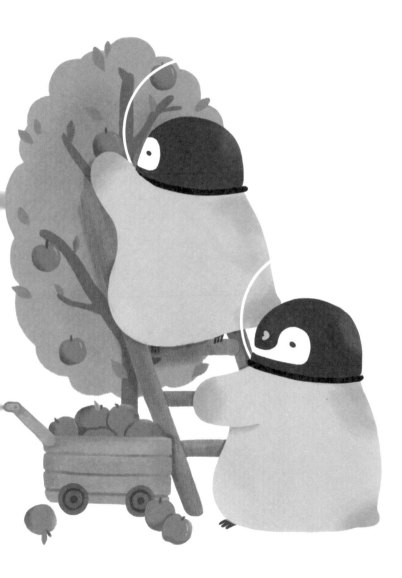

POSTCARD

POSTCARD

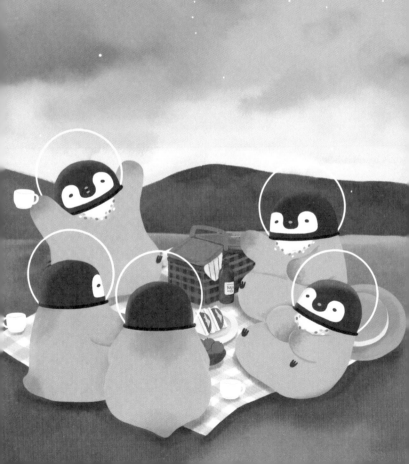

POSTCARD

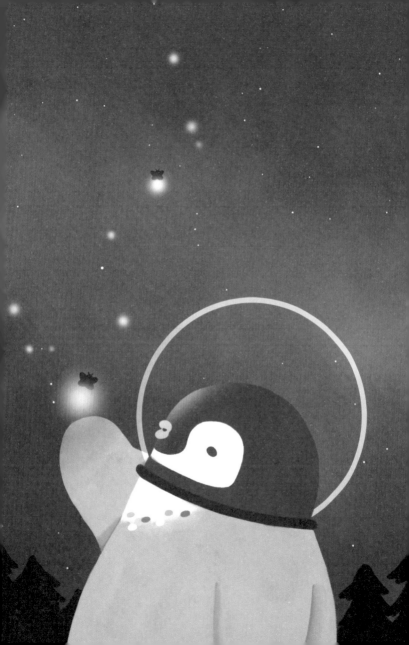

POSTCARD

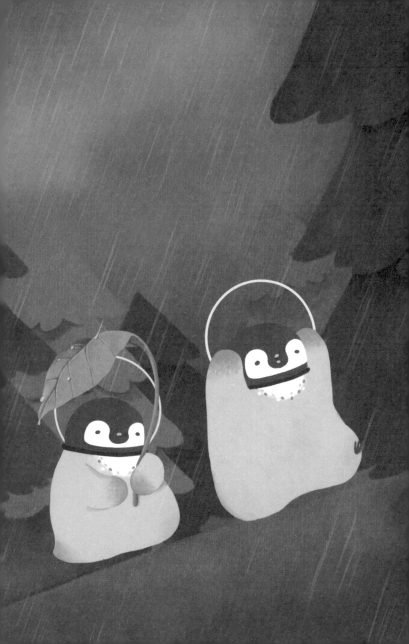

POSTCARD

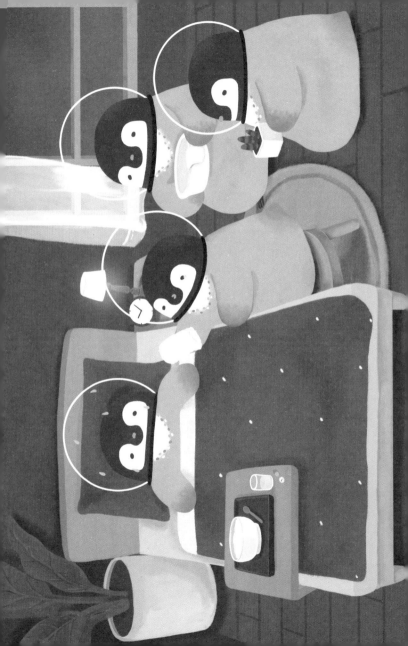

POSTCARD

POSTCARD

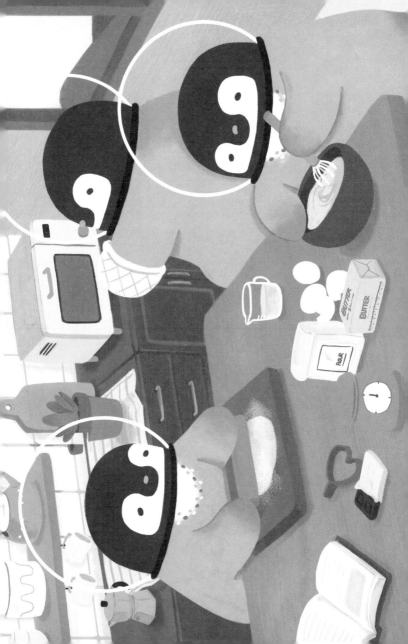

POSTCARD

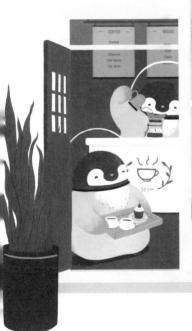
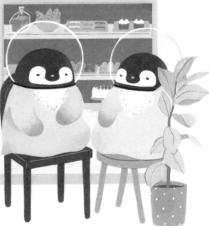

POSTCARD

POSTCARD

POSTCARD

POSTCARD

POSTCARD

POSTCARD

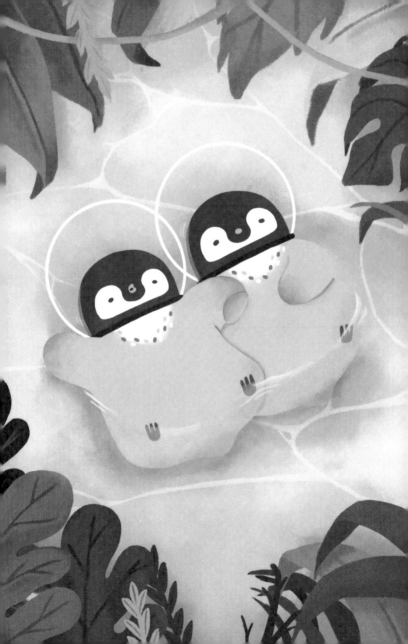

POSTCARD

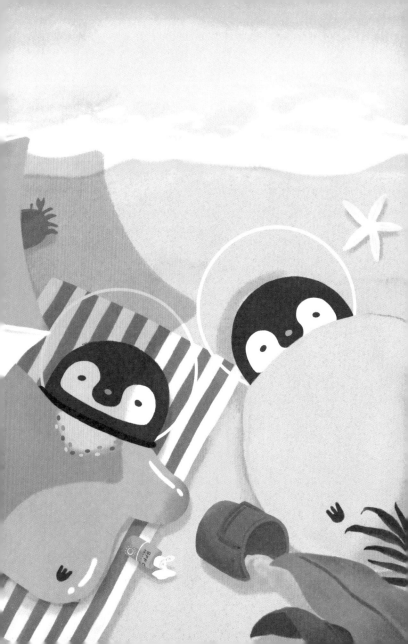

POSTCARD

POSTCARD

POSTCARD

POSTCARD

POSTCARD

POSTCARD

POSTCARD

POSTCARD

POSTCARD

POSTCARD

POSTCARD

POSTCARD

POSTCARD

POSTCARD

POSTCARD

POSTCARD

POSTCARD

POSTCARD

POSTCARD

POSTCARD

POSTCARD

POSTCARD